De junio de 2001 a marzo de 2002, fui escritor e ilustrador residente de la galería Tate Britain, en Londres, como parte del proyecto de tres años Caminos Visuales, que desarrolló esa galería con el Instituto de Educación. Trabajé con cerca de mil niños de escuelas de barrios marginados, alfabetizándolos con los recursos que la galería ofrece. Mi propósito era hacer un libro basado en las reacciones de los niños ante las obras de las colecciones de la Tate, y hacer talleres para los niños y sus maestros. Fue una época que cambió mi vida para siempre...

Debo agradecer a Colin Grigg, coordinador de Caminos Visuales, que me inspiró tanto como las pinturas, y a los niños de estas escuelas, que jugaron al juego de las formas maravillosamente (como todos los niños).

Escuela primaria Churchill Gardens
Escuela primaria Gloucester
Escuela primaria Henry Fawcett
Escuela primaria Latham
Escuela primaria Marianne Richardson
Escuela primaria Michael Faraday
Escuela primaria Saint Gabriel's
Escuela primaria Saint Mark's
Escuela primaria Shapla
Escuela primaria Vicarage
Escuela Langdon

Para mi hermano Michael, que pasó horas jugando conmigo al juego de las formas
A. B.

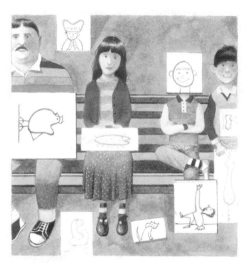

Primera edición en inglés, 2003
Primera edición en español, 2004
 Segunda reimpresión, 2013

———————————————————————————

 Browne, Anthony
 El juego de las formas / Anthony Browne ; trad. de
 Ernestina Loyo. — México : FCE, 2004
 [28] p. : ilus. ; 28 × 27 cm — (Colec. Los Especiales
 de A la Orilla del Viento)
 Título original: The Shape Game
 ISBN 978-968-16-7184-6

 1. Literatura infantil I. Loyo, Ernestina, tr. II. Ser. III. t.

 LC PZ7 Dewey 808.068 B262j

———————————————————————————

Se terminó de imprimir en agosto de 2013
El tiraje fue de 6 500 ejemplares

Distribución mundial

© 2003, A. E. T. Browne & Partners
Publicado originalmente en inglés
por Random House Children's Books, Londres
Título original: *The Shape Game*

D. R. © 2004, Fondo de Cultura Económica
Carretera Picacho Ajusco 227, Bosques
del Pedregal, C. P. 14738, México, D. F.
www.fondodeculturaeconomica.com
Empresa certificada ISO 9001:2008

Editores: Daniel Goldin y Andrea Fuentes
Traducción: Ernestina Loyo

Comentarios y sugerencias:
librosparaninos@fondodeculturaeconomica.com
Tel.: (55)5449-1871. Fax: (55)5449-1873

ISBN 978-968-16-7184-6

Impreso en Malasia • *Printed in Malaysia*

Peter Blake, *Autorretrato con distintivos*, © 1961, Peter Blake
Peter Blake, *El encuentro o Que tenga un buen día, Sr. Hockney*, © 1981–3, Peter Blake
Escuela inglesa del siglo XVII, *Las damas Cholmondeley*, © 2002, Tate, Londres
John Singleton Copely, *La muerte del mayor Peirson*, © 2002, Tate, Londres
Augustus Egg, *Pasado y presente núm. 1*, © 2002, Tate, Londres
John Martin, *El gran día de su ira*, © 2002, Tate, Londres
Sir John Everett Millais, *La infancia de Raleigh*, © 2002, Tate, Londres
George Stubbs, *Caballo devorado por un león*, © 2002, Tate, Londres
Carel Weight, *Allegro Strepitoso*, © 2002, Tate, Londres

EL JUEGO
DE LAS FORMAS

Anthony Browne

traducción Ernestina Loyo

LOS ESPECIALES DE
A la orilla del viento
FONDO DE CULTURA ECONÓMICA
MÉXICO

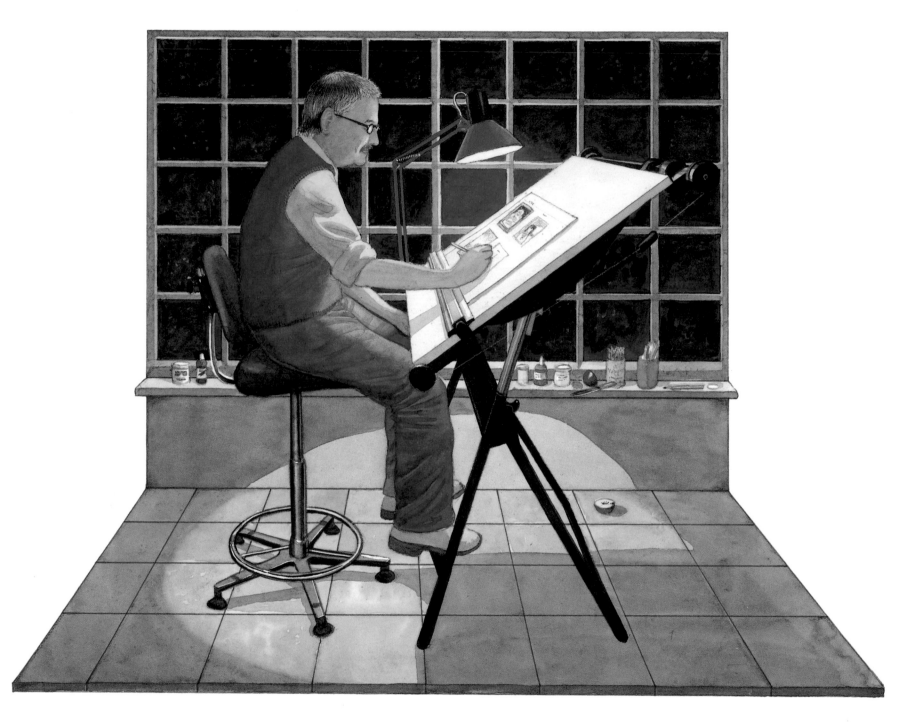

Yo era un niño y no sabía qué esperar.
La idea fue de mamá; ese año, para su cumpleaños,
quería que fuéramos a un lugar diferente.
Ese día cambió mi vida para siempre.

Papá

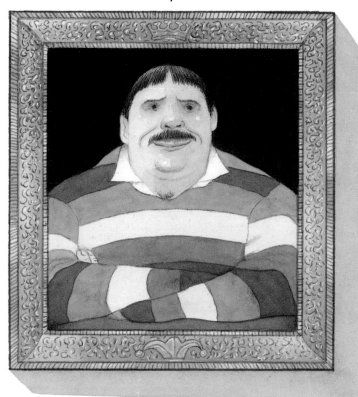

Mamá

Jorge

Yo

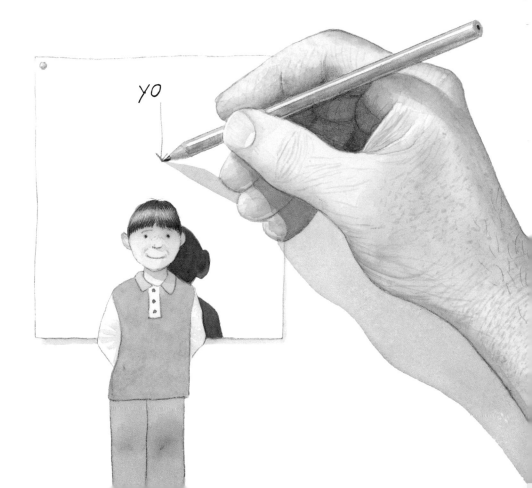

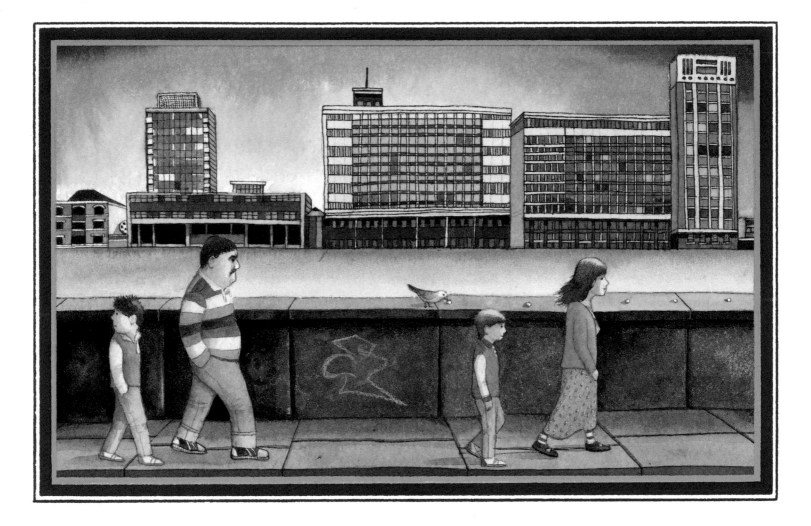

Fuimos en tren a la ciudad y luego caminamos durante un largo rato.
En la tele pasaban un partido importante, y por eso papá y Jorge en
realidad no querían venir. Jorge pasó la mayor parte del tiempo
tratando de meterme el pié, y papá contó algunos de sus chistes.
—¿Por qué los gorilas tienen los agujeros de la nariz enormes?
—No sé —dijo Jorge.
—¡Porque sus dedos son enormes! —respondió papá.
Así eran todos sus chistes.
Cuando llegamos, el lugar parecía realmente elegante.

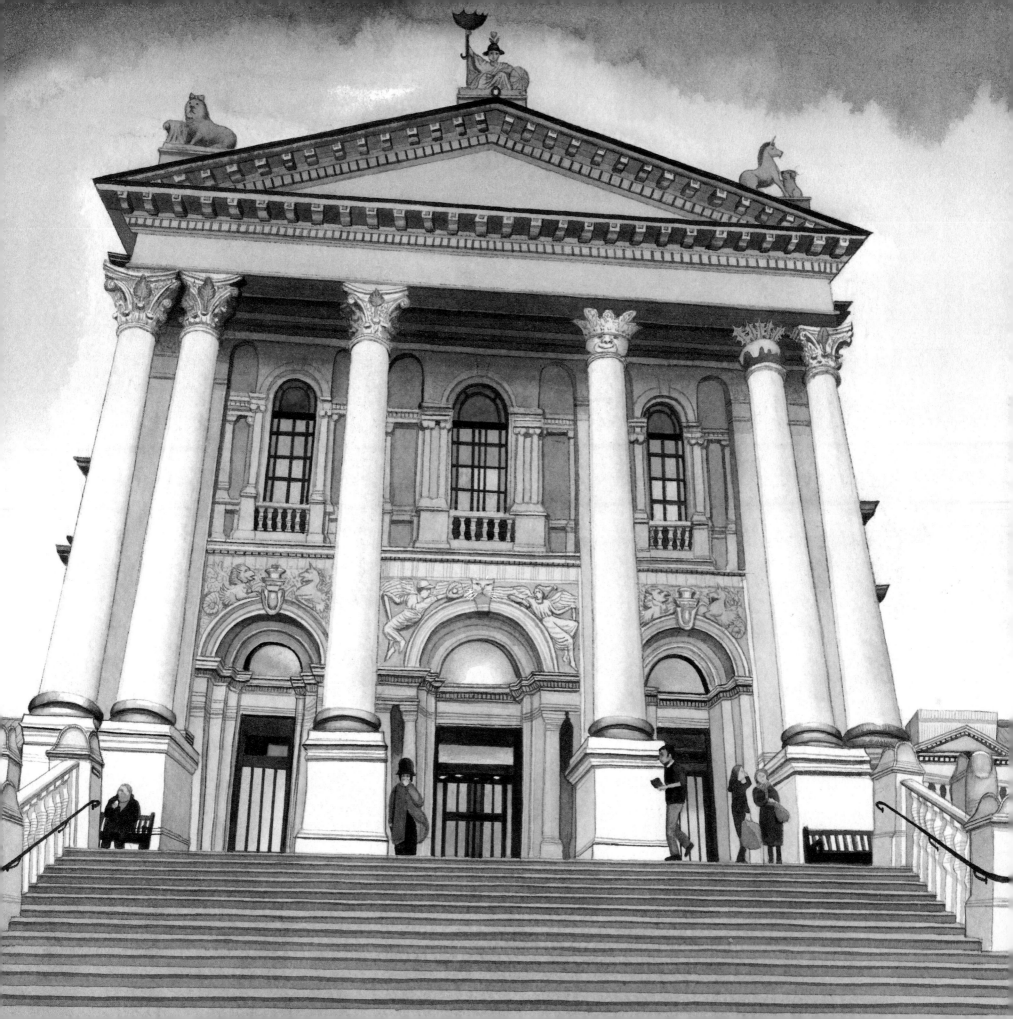

Me sentí un poco nervioso. Incluso Jorge y papá estaban callados.
(Al menos al principio.)

—¿Qué diablos se supone que es esto? —preguntó papá.
—Se supone que es una madre con su hijo —dijo mamá.
—Bueno, ¿y por qué no lo es? —dijo papá.

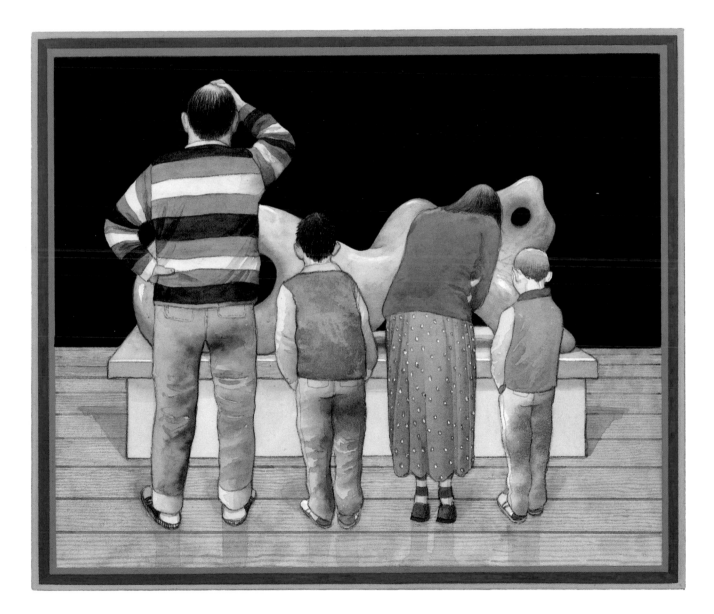

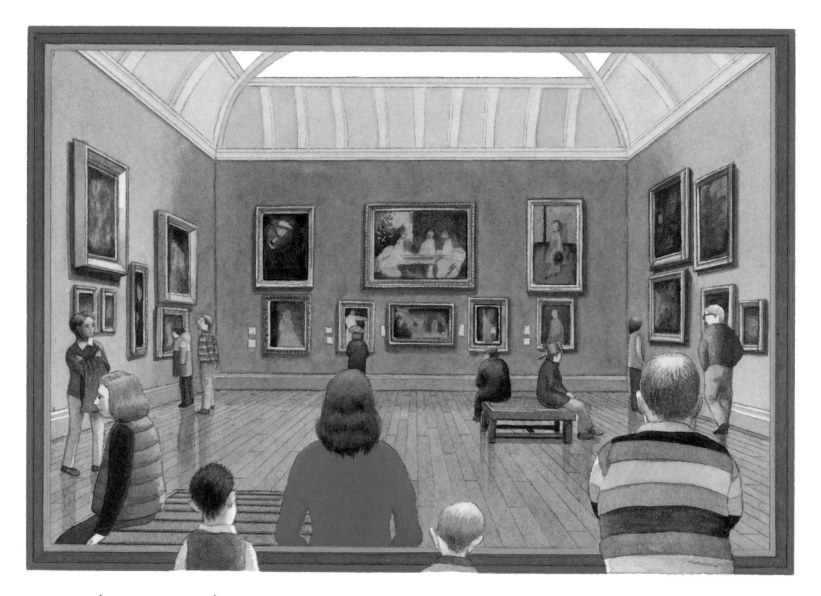

Mamá nos llevó hasta una gran sala llena de pinturas antiguas.
—Qué aburrido —dijo Jorge, y papá le dijo que se callara.
(Yo también pensé que parecía aburrido, pero no estaba seguro.)

Jorge se recargó en una pintura y uno
de los guardias se acercó y lo reprendió.
Así que papá también lo regañó.
No era un buen comienzo para la visita, en especial para Jorge.

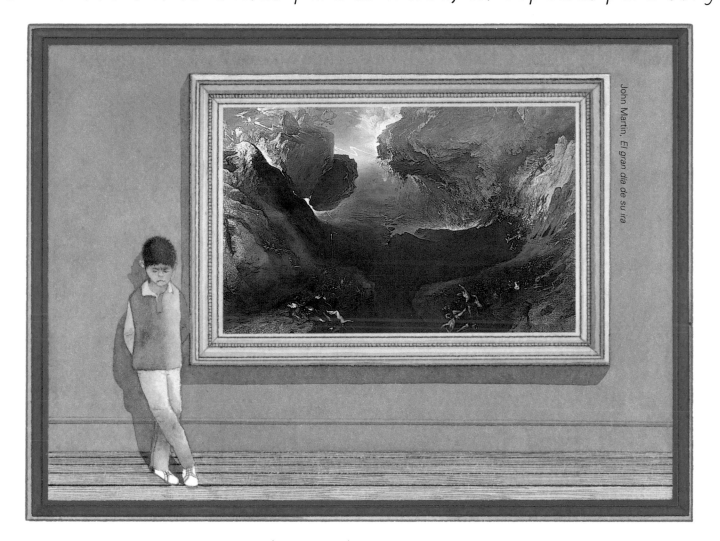

John Martin. *El gran día de su ira*

Papá trató de animarlo:
—¿Has oído del tonto que da vueltas y vueltas y dice no?
—No —masculló Jorge.
—¡Ajá! Así que eres tú —dijo papá riendo.
Jorge se alejó por ahí.

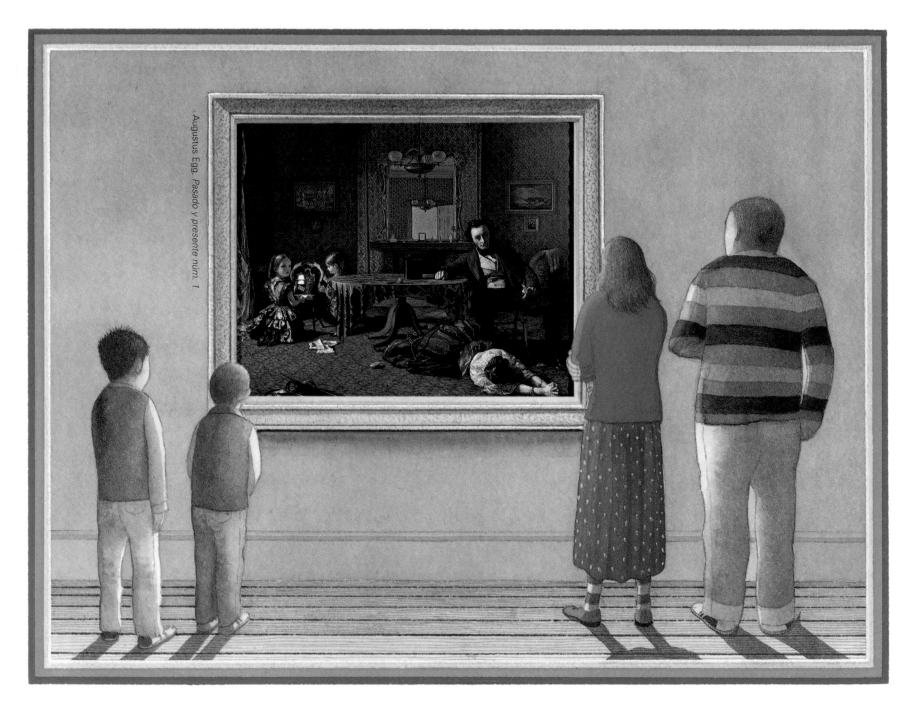

Augustus Egg. *Pasado y presente núm. 1*

Mamá nos habló sobre una pintura de una familia.
—¿Les recuerda a alguna familia conocida? —preguntó sonriendo.
Dijo que el padre sostenía una carta de amor escrita por otro
hombre a su esposa y que había montones de pistas en la pintura
que revelaban más de la historia. Así que todos nos pusimos a
descifrarlas:

Adán y Eva fueron expulsados del Paraíso después de que la serpiente tentó a Eva para que comiera la manzana. La madre también fue tentada... por el otro hombre.

En el espejo podemos ver una puerta abierta que muestra que la madre tendrá que irse de la casa.

Retrato de la madre.

La tripulación abandona el barco destrozado y el hombre también se siente abandonado por su esposa.

El castillo de naipes de las niñas se derrumba como su feliz vida familiar.

Retrato del padre.

Retrato del otro hombre.

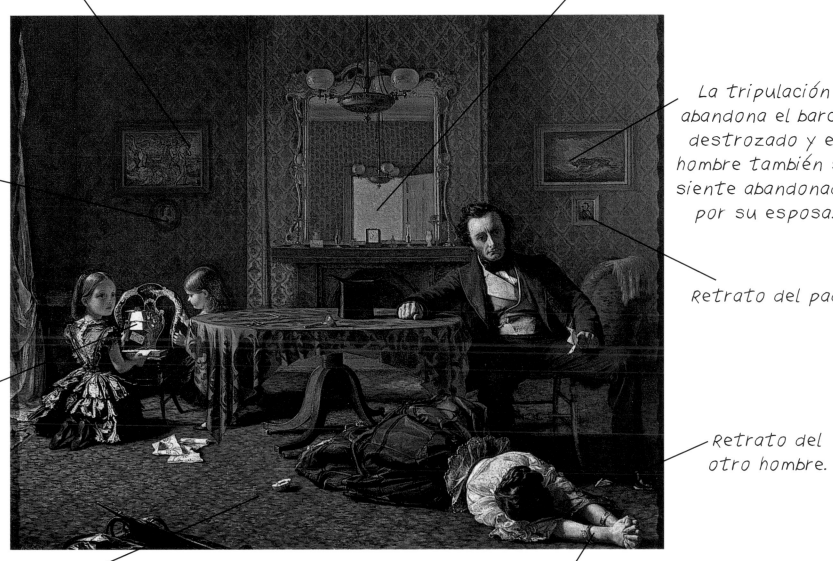

Como la mujer, la mitad podrida de la manzana ha caído al piso.

La mujer ha caído al piso porque está muy perturbada y las pulseras en sus muñecas están pintadas de tal manera que parecen esposas.

—¡Se ha ido para siempre! —comentó papá.
—¿Qué es lo que se fue? —pregunté.
—¡El ayer! —contestó.

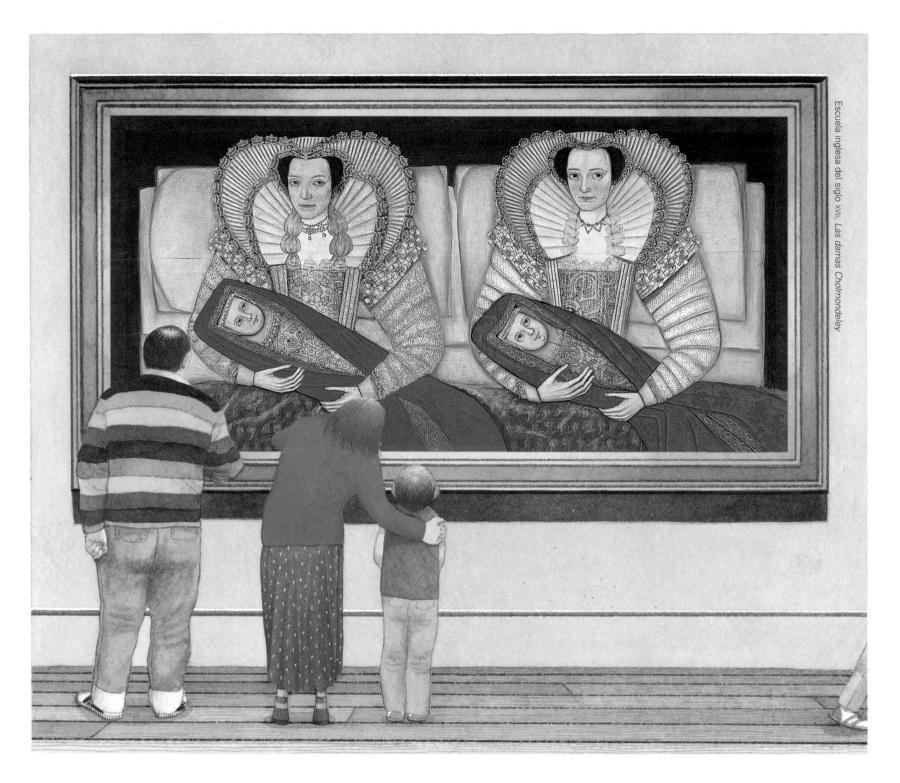

Escuela inglesa del siglo XVII, *Las damas Cholmondeley*

—Ésas dos son idénticas —dije.
—Bueno, no exactamente —dijo mamá—. Mira con más atención.

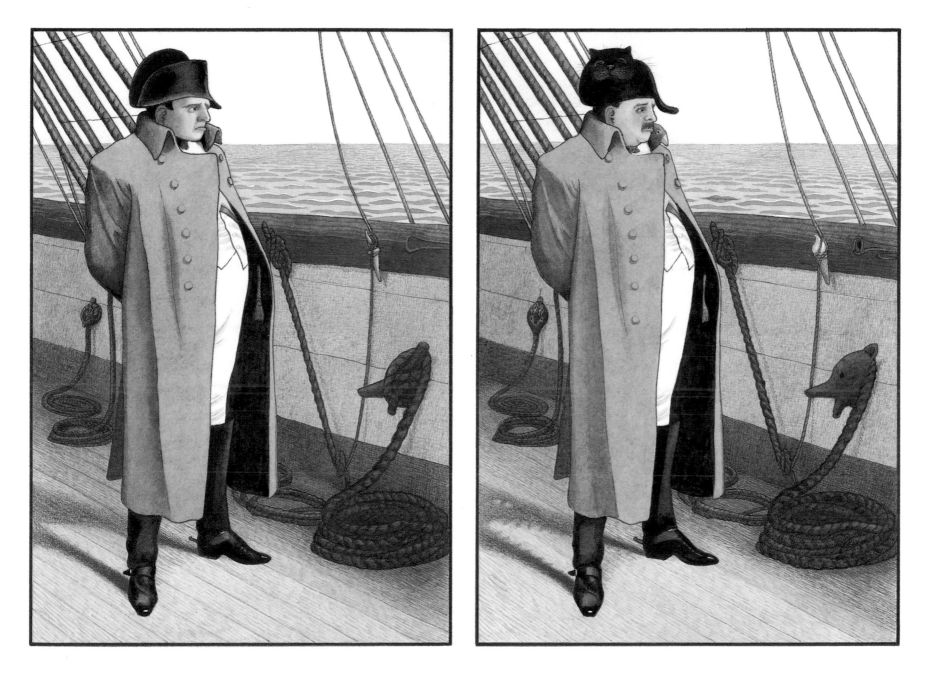

ENCUENTRA LAS DIFERENCIAS

Estas pinturas no son iguales. ¿Cuántas diferencias puedes ver?

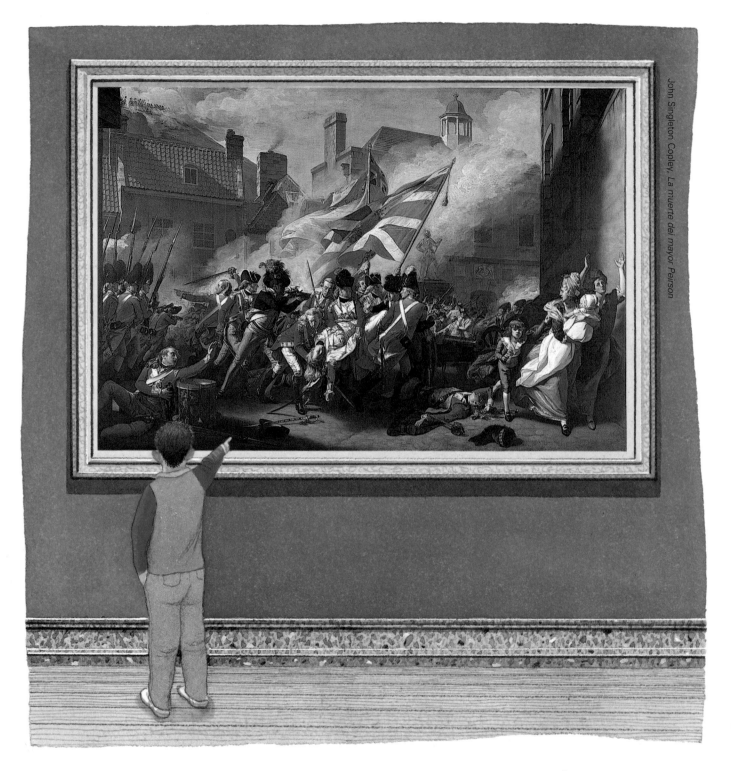

John Singleton Copley, *La muerte del mayor Peirson*

En la siguiente sala, Jorge exclamó:
—Oigan, miren esto, ¡es *FANTÁSTICO*!
—¿De veras lo crees? —dijo mamá—. ¿Te imaginas
que eso sucediera en nuestra calle?

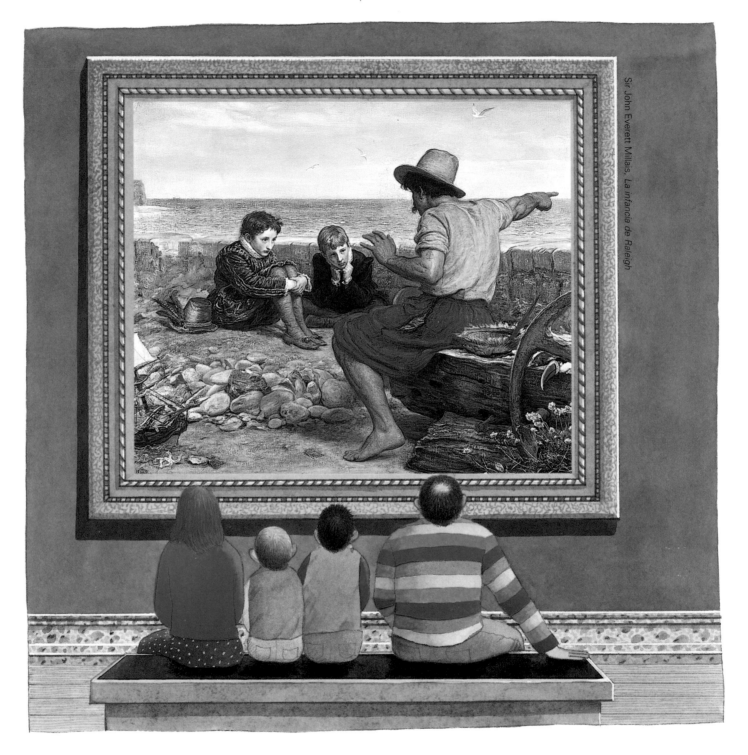

Sir John Everett Millais. *La infancia de Raleigh*

—¿Les recuerda algo? —preguntó mamá.
—Me recuerda a papá contando uno de sus chistes —dije.

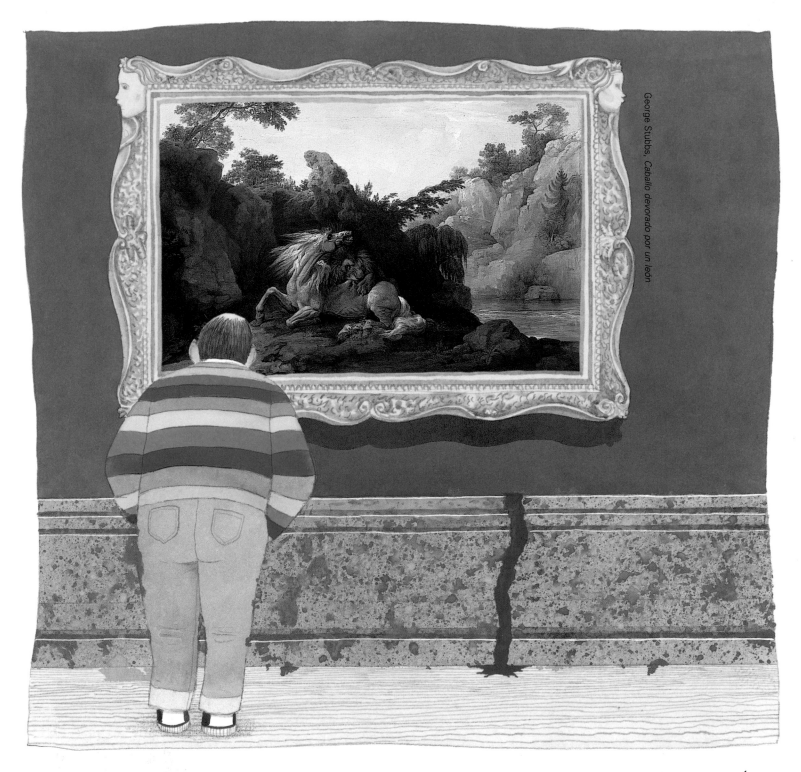

George Stubbs, *Caballo devorado por un león*

—Eso es lo que yo llamo una verdadera pintura —dijo papá—.
Miren al león, ¡es tan REAL!
Y lo era.

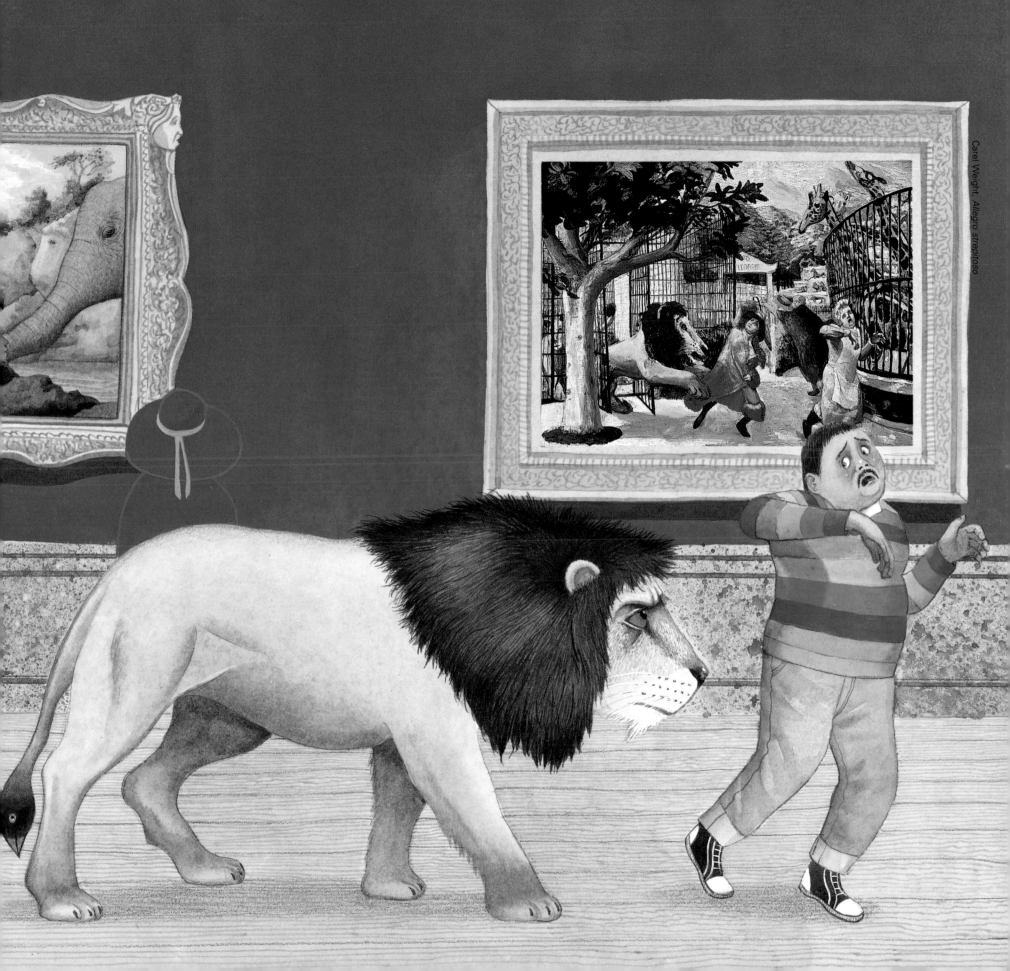

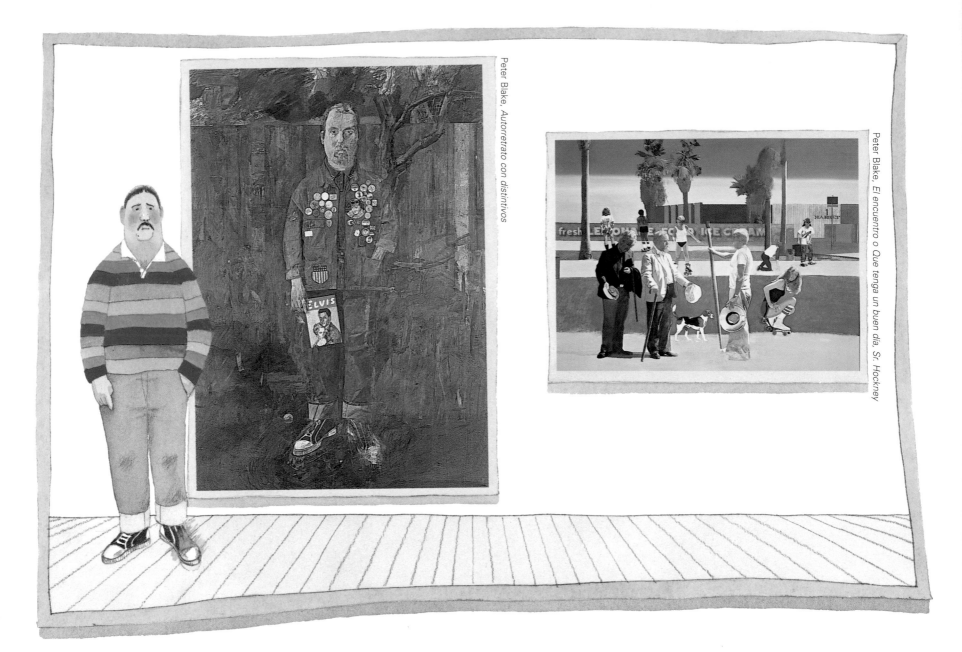

Peter Blake, *Autorretrato con distintivos*

Peter Blake, *El encuentro o Que tenga un buen día, Sr. Hockney*

—¿Te sabes el del niño al que le pusieron el mismo nombre que a su padre? —preguntó papá.
—No —respondí.
—Le pusieron Papá —dijo papá.
Se hizo un gran silencio, pero todos nos reímos cuando vimos una pintura de un señor que se parecía un poco a papá.

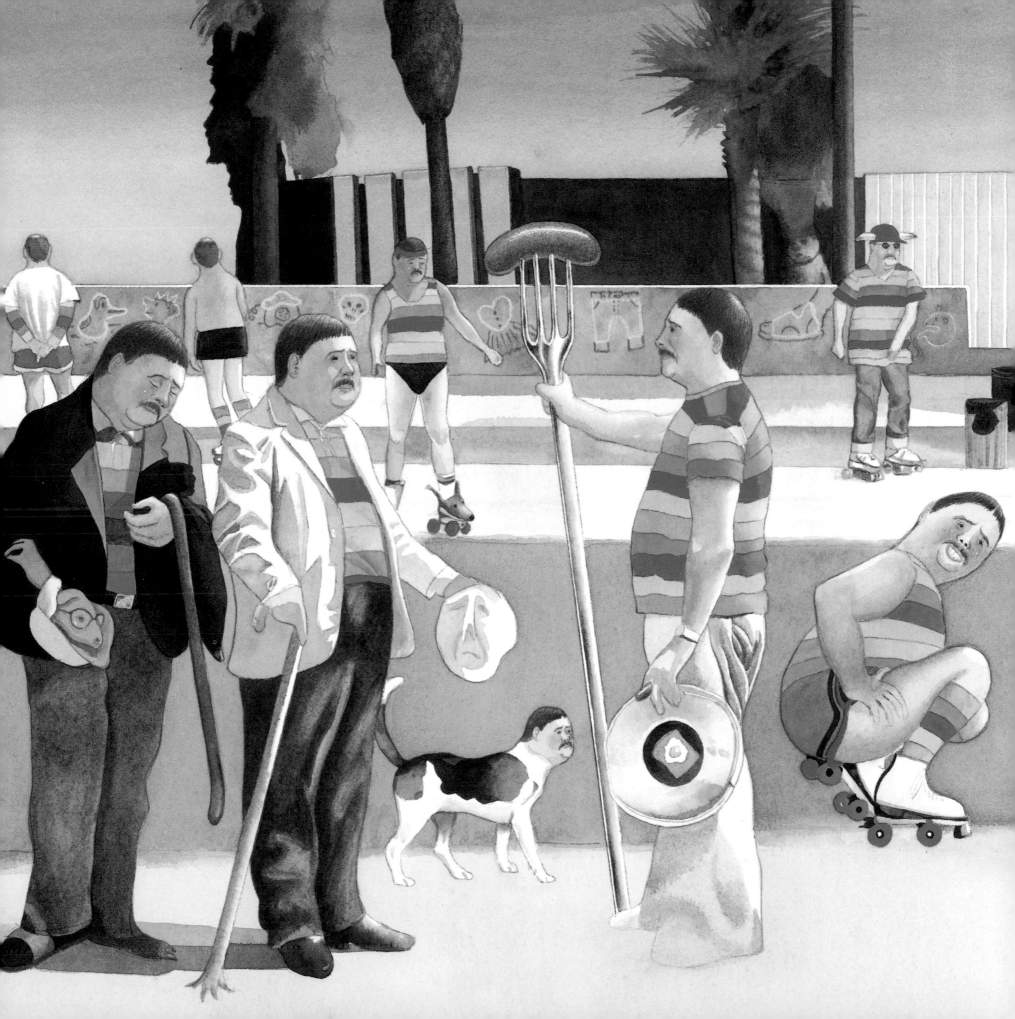

Cuando llegó la hora de partir pasamos por la tienda del museo. Esto fue todo lo que compramos.

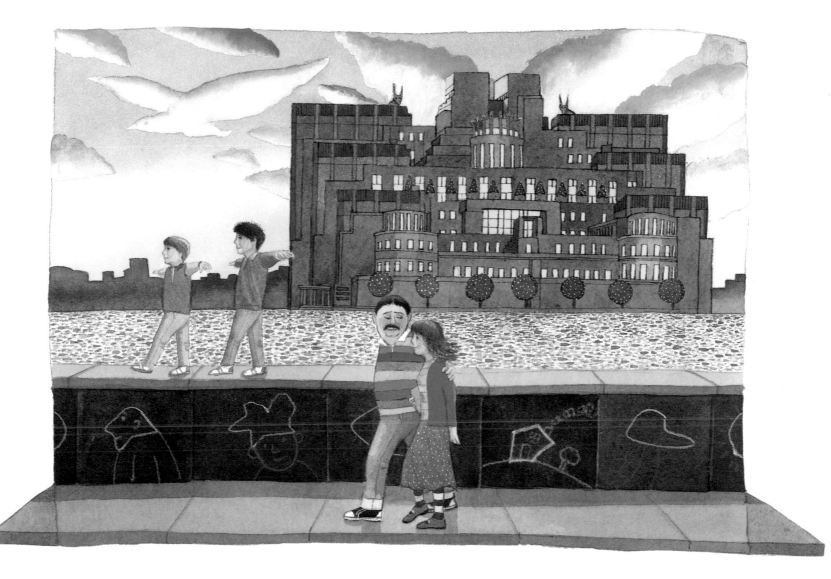

Caminamos de regreso para tomar el tren y todos
estábamos de buen humor.
Cuando llegamos a la estación papá preguntó:
—¿Qué le dijo Batman a Robin antes de entrar en el auto?
—Bueno, bueno, está bien —concedió mamá—, ¿qué le dijo Batman
a Robin antes de entrar en el auto?
—¡Robin, entra en el auto! —contestó papá.
—Vamos niños —dijo mamá—. Entren en el tren.

Camino a casa, mamá nos enseñó un juego maravilloso
que jugaba con su papá. Primero, alguien dibuja una forma,
la que sea, no tiene que ser algo, sólo una forma.

El siguiente tiene que *transformarla* en algo.
Es fantástico, todos lo jugamos durante el resto del viaje.

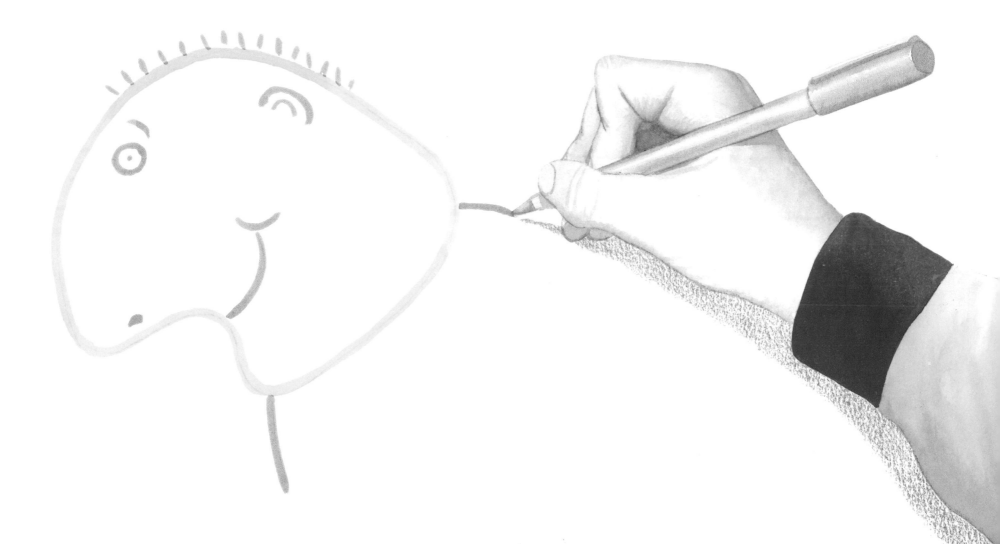

Y, en cierta forma, desde entonces he seguido
jugando el juego de las formas...